◎ 学 有 正 轨 ◎

水墨花卉技法
名师课堂

高山 著 | 凤凰原色 策划

上海交通大学出版社
SHANGHAI JIAO TONG UNIVERSITY PRESS

图书在版编目（CIP）数据

兰 / 高山主编. —— 上海：上海交通大学出版社，2019

水墨花卉技法名师课堂
ISBN 978-7-313-21975-6

Ⅰ．①兰… Ⅱ．①高… Ⅲ．①兰科－水墨画－花卉画－国画技法 Ⅳ．①J212.27

中国版本图书馆CIP数据核字(2019)第212133号

水墨花卉技法名师课堂　兰

著　　者：高　山
出版发行：上海交通大学出版社　　　地　　址：上海市番禺路951号
邮政编码：200030　　　　　　　　　电　　话：021-64071208
印　　制：雅迪云印（天津）科技有限公司　经　　销：全国新华书店
开　　本：889mm×1194mm　1/16　　印　　张：4
字　　数：112千字
版　　次：2019年10月第1版　　　　　印　　次：2019年10月第1次印刷
书　　号：ISBN 978-7-313-21975-6/J
定　　价：29.80元

代序

在我国，兰为"梅、兰、竹、菊"四君子之一，自成科目，大凡国人习画，此为必修课之一。高山自考入天津美术学院起即入我门下学画，尤喜画兰，直至其研究生毕业留校任教，对画兰仍初衷不改并坚持不懈。

高山心性沉稳，认真而刻苦，每遇惑问，便登门问学。从兰花之点蕊走叶，到伴石奇姿，都会认真研学，扎实苦修，甘于寂寞，耐得寂寞。我曾对他讲：兰喜清淡，高雅而低调所体现的是中庸之道，它的生存环境讲究不阴不阳、不干不湿。圣贤孔子早在几千年前就曾赞美兰花"芝兰生于深林，不以无人而不芳"，并以兰励己："君子修道立德，不为困穷而改节。"所以画兰重在画兰之境界，需在画面意境上做到深沉、博大、朴实，同时求简、求淡、求静、求虚、求松，要先紧后松。在艺术追求、造型、精神、章法上，都要体现兰的意境之美。画兰也讲骨法用笔，力求气韵生动。要精于以线造型，写意传神。线有长短、虚实、刚柔、曲直、方圆之分；笔有中锋、偏锋、侧锋、逆锋之别。点、撇、拖、捺、横、竖、提、勾，皆造物显形，表达意趣。由此可知，画兰是一门高深的学问，最能体现画家之功力与艺术追求。

高山不仅酷爱画兰，同时对我国古代的艺术品也是如醉如痴，他能够感受和体味其中深厚的历史文化的内在美，这极大地提高了他的审美能力，这些都潜移默化地体现在他的作品中。在他的笔墨中，可以看到心态的平和与宁静，以及对儒、道、释等中国传统文化精神的深刻领悟。

高山所画之兰，无论水墨抑或朱砂，均灵秀飘逸，格调高雅，文人气息浓郁，这既源于他不为世俗所染的纯真心境，也得益于他对传统笔墨的细心研究与把握。我曾为他题写"高山兰"勉之，一则高山画兰名副其实；其二，也是取"高山仰止，景行行止"之深意勉励他。愿他养君子之兰，修君子之德，画君子之风。古诗云："虽无艳色如娇女，自有幽香似德人。"寄愿高山潜心画兰有所成，持之以恒，则前途不可限量也。与其勉之。

花春阳

2014年3月10日.

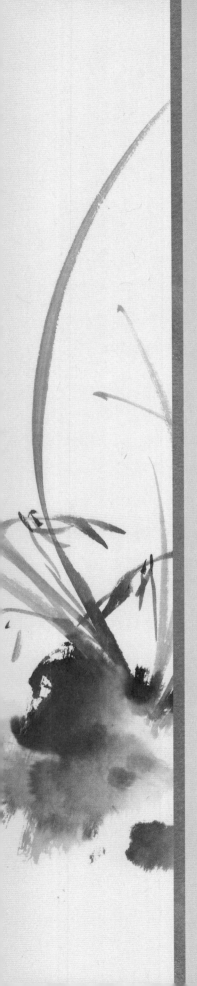

目　录

1　第 1 章　爱兰说

2　　1.1　"观"兰

3　　1.2　"品"兰

4　　1.3　"写"兰

5　第 2 章　写意兰花技法解析

7　　2.1　写意兰花的用笔与用墨

12　　2.2　画兰花叶子的技法

20　　2.3　画兰花花头的技法

24　　2.4　画兰花花蕊的技法

25　第 3 章　写意兰花的构图

26　　3.1　主次分明

27　　3.2　虚实相应

28　　3.3　取势造势

29　　3.4　疏密得当

30　　3.5　穿插呼应

31　　3.6　计白当黑

33　第 4 章　写意兰花的画法步骤

34　　4.1　兰花的画法步骤

36　　4.2　山石组合的画法步骤

39　第 5 章　写意兰花作品欣赏

第1章 爱兰说

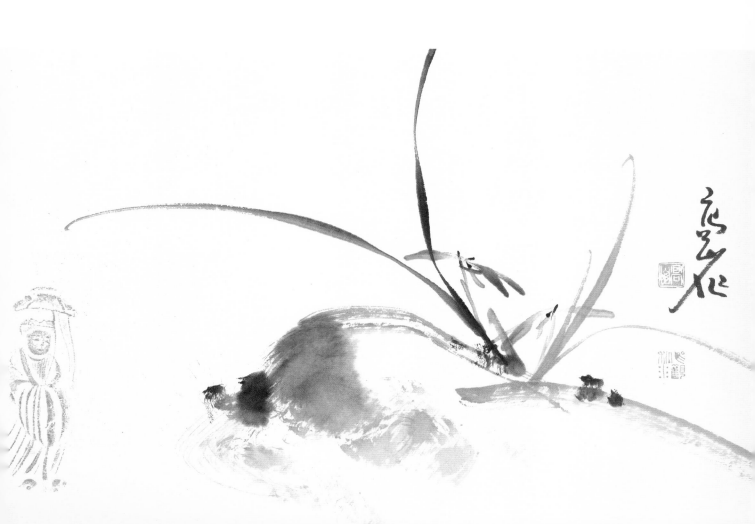

1.1 "观"兰

兰是笔者最喜爱的植物，也是笔者最钟情的绘画题材。最初，笔者对兰的认知偏于感性，她飘逸俊秀、绰约多姿的叶片，高洁淡雅、形神兼备的花容，清冽不浊、醇正幽远的花香，都令笔者深深陶醉。笔者从这些感性认知中，体味到兰的纯洁、高雅和超凡脱俗，似乎包含着传统文化意义中"君子"的一切优秀品质。由爱兰而画兰，再进而创作写意墨兰，

其间之心路历程曲折而悠远，笔者逐渐认识到：练习写意兰花，首先要多观察兰花的生长规律。在充分理解兰花结构造型的基础上再进行写意画的尝试，似可事半功倍。

兰花品种比较多，图1.1至图1.6是生活中最常见、画家最喜爱表现的春兰和蕙兰，春兰一茎一花，蕙兰一茎多花。

图 1.1 春兰（1）

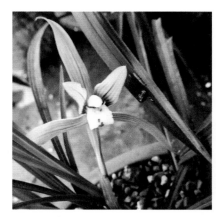

图 1.2 春兰（2）

图 1.3 惠兰（1）

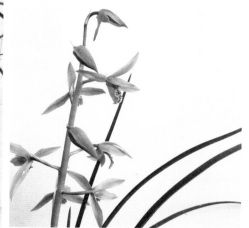

图 1.4 惠兰（2）

图 1.5 惠兰（3）

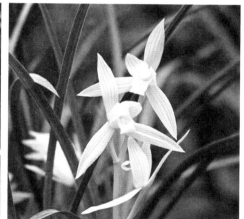

图 1.6 莲瓣兰

1.2 "品"兰

　　基于对兰的钟爱，一有闲暇，笔者便从历代诗词和绘画中寻觅兰的身影。许多文人雅士，不仅喜欢写兰、咏兰、画兰，更喜爱用兰自喻。诗人屈原在《离骚》中，有"扈江离与辟芷兮，纫秋兰以为佩"的诗句，以兰花来象征品格高尚，抒发自己的感情。《孔子家语》则说："芝兰生于深林，不以无人而不芳。君子修道立德，不为穷困而改节。"还说："与善人居，如入芝兰之室，久而不闻其香，而与之俱化。"可见，数千年前，兰在人们心目中就有了崇高的地位，其早已成为一个文化符号了。

1.3 "写"兰

约自唐宋始，书画家便以兰为题材，留下很多写兰的名作。今天可见到作品的最早画兰名家是宋代画家赵孟坚，他画兰都以墨色写成，本着严谨细致的写实精神，笔笔中锋，线条流畅，柔中寓刚，写出了兰花清丽、高洁、飘逸的风韵。宋末元初的郑所南，浓墨写兰，寥寥数笔，雄健沉稳，淡墨点花，写出了兰的不屈风骨。元初赵子昂，以书法精理写兰，写出了花叶的妙趣和风情万种。明中期文徵明笔下的兰，洒脱而不失法度，写出了兰花端正的风采。

徐渭写兰，笔意纵横，墨色淋漓，气势奔放，看似乱涂横抹，然笔笔有法，写出了兰的气度。清初八大山人，笔墨功力深厚沉稳，兰叶如书法之撇捺，写出了兰花的神韵。石涛以高超而神奇的笔墨技法，写出了兰花的本性。郑板桥写兰讲究书法用笔。清末赵之谦写兰，古朴典雅。近代齐白石写兰野逸传神。任伯年写兰挺秀，笔墨清奇。潘天寿写兰苍劲有力。如图1.7，当代花鸟画大家霍春阳写兰，画面空旷、淡远、典雅、自然、清奇，作品被誉为"当代逸品"。

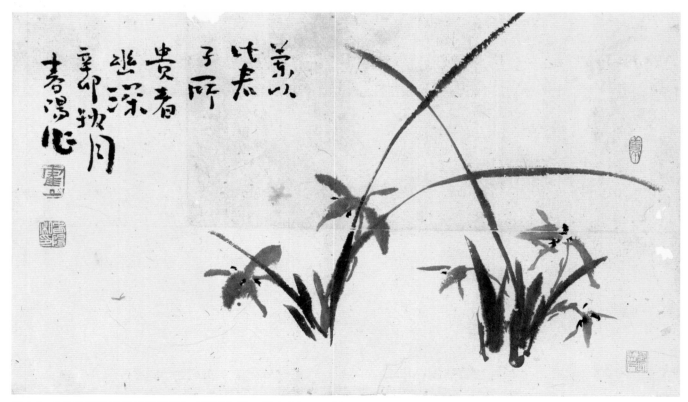

图1.7 《兰以比君子所贵者幽深》霍春阳 作　纸本 33 cm × 56 cm

兰叶

第2章

写意兰花技法解析

用笔用墨

花头

花蕊

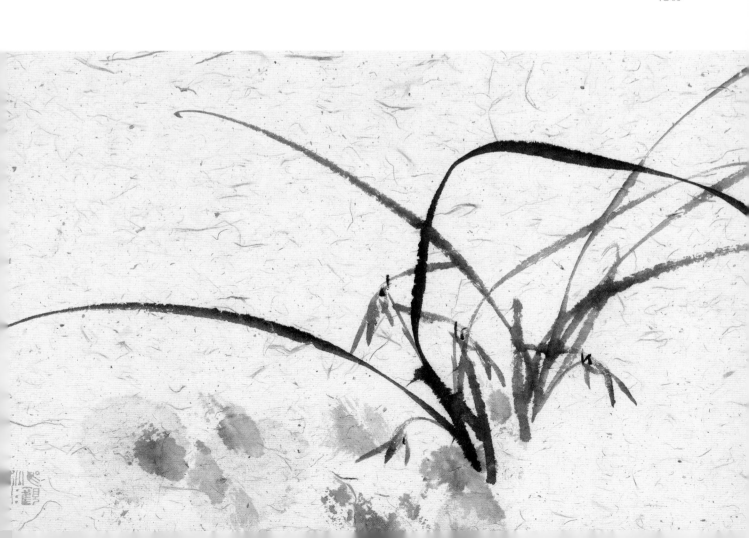

《芥子园画传·青在堂画兰浅说》中《画兰诀》（四言）写道：
写兰之妙，气韵为先。墨须精品，水必新泉。砚涤宿垢，笔纯忌坚。
先分四叶，长短为元。一叶交搭，取媚取妍。各交叶畔，一叶仍添。
三中四簇，两叶增全。墨须二色，老嫩盘旋。瓣须墨淡，焦墨萼鲜。
手如掣电，忌用迟延。全凭写势，正背攲（音 qī，倾斜）偏。欲
其合宜，分布自然。含三开五，总归一焉。迎风映日，花萼娟娟。
凝霜傲雪，叶半垂眠。枝叶运用，如凤翩翩。苞萼飘逸，似蝶飞迁。
壳皮装束，碎叶乱攒。石须飞白，一二傍盘（盘绕）。车前等草，
地坡可安。或增翠竹，一竿两竿。荆棘旁生，能助其观。师宗松雪，
方得正传。

《芥子园画传·青在堂画兰浅说》中《画兰诀》（五言）写道：
"画兰先撇叶，运腕笔宜轻。两笔分长短，丛生要纵横。折垂当取
势，偃仰自生情。欲别形前后，须分墨浅深。添花仍补叶，攒箨（音
tuo，竹笋的壳皮）更包根。淡墨花先出，柔枝茎更承。瓣宜分向背，
势更取轻盈。茎裹纤包叶，花分浓墨心。全开方上仰，初放必斜倾。
喜霁皆争向，临风似笑迎。垂枝如带露，抱蕊似合馨。五瓣休如掌，
须同指曲伸。蕙茎宜挺立，蕙叶要强生。四面宜攒放，梢头渐缀英。
幽姿生腕下，笔墨为传神。"

这些内容对于画兰技法的总结提炼极为精辟。

从技法上分，画兰分写意墨兰、双勾白描兰，还有着色渲染
的方法，也就是人们常说的工笔画法。其中写意墨兰历史最早，也
是最常见的类别，堪称是画兰的正宗。

写意兰花的每一笔都蕴含着轻重缓急、起伏转折、浓淡虚实，
这需要大量的练习去体验和感悟。

写意兰花多以水墨为主，因为水墨更能体现出兰花的清幽、
高逸脱俗的品质，本书重点介绍水墨写意兰花的技法。

2.1 写意兰花的用笔与用墨

2.1.1 笔墨纸张的选择

笔：笔墨纸张的选择会对作画产生直接的影响。如图 2.1，画兰花叶子，建议选用质量较好的大兰竹毛笔，画花头则选用中小兰竹毛笔，兰竹笔软硬适中，且具有一定的弹性；画花蕊一般可以换小号的叶筋或者勾线笔；画石头或背景点苔可以选用羊毫或狼毫大抓笔。

墨：墨的质量对画兰也很重要，如图 2.2，一般选择质地细腻、色泽纯正的墨汁。

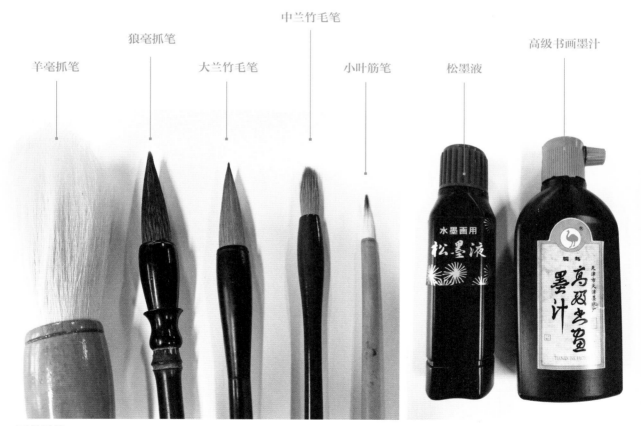

羊毫抓笔　狼毫抓笔　大兰竹毛笔　中兰竹毛笔　小叶筋笔　松墨液　高级书画墨汁

图 2.1　画兰用笔

图 2.2　墨

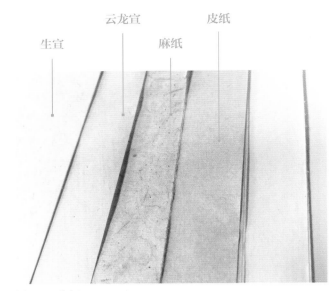

图 2.3 宣纸

宣纸：如图 2.3，画兰对宣纸也有一定要求，以生宣纸为佳，纸墨相发，绘画效果好。优质生宣能让毛笔和墨色有更好的发挥空间。可以根据个人的习惯选择笔墨纸张，如图 2.4、图 2.5，不同的选择会出现不同的画面风格和效果。

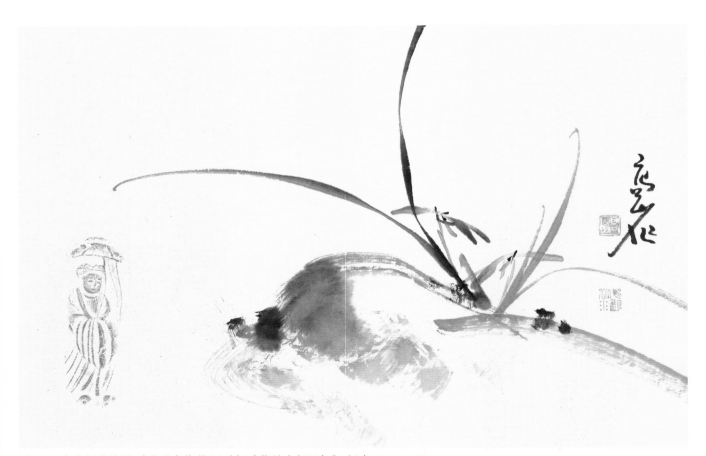

图 2.4 生宣纸的效果 《幽兰亦作花 汉砖拓〈华盖出行图〉》 纸本 46cm×70cm

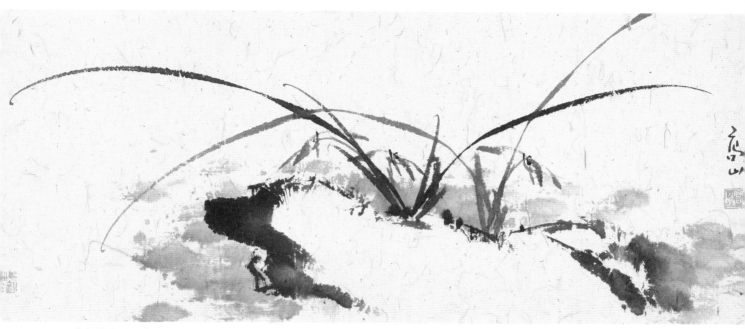

图 2.5 《含薰待清风》纸本 46cm×70cm

其他工具：

白色瓷盘：在白瓷盘上调墨，颜色可不受其他因素干扰，更容易掌握量，下笔更能心中有数。

颜料：颜料有管装、片装、碗装之分。

还有毛毡、镇尺、印泥、印章等（见图 2.6）。

图 2.6 其他工具

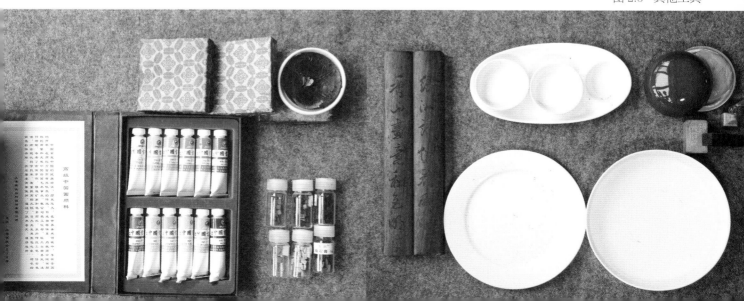

2.1.2 写意兰花用笔技法

《芥子园画传·青在堂画兰浅说》中写道："元僧觉隐曰'尝以喜气写兰，怒气写竹。'以兰叶势飞举，花蕊舒吐，得喜之神。凡初学必先练笔，笔宜悬肘，则自然轻便得宜，遒劲而圆活。用墨须浓淡合拍，叶宜浓花宜淡，点心宜浓，茎苞宜淡，此定法也。若绘色写生，更须知正叶宜浓，背叶宜淡。前叶宜浓，后叶宜淡。当进而求之。"

如图 2.7，画兰叶用笔很关键，一般多是中锋用笔，在行笔过程中要注意有提按变化，用笔的力量要"送"到底，即人们常说的"力透纸背"，叶端收笔时要有回锋的动作，需有书法用笔的意识。用笔之法，要"笔断意连""意到笔不到"，即笔画虽断，但笔势却连续。提笔与按笔的方向不同，叶子的走势也不一样，平时要多加练习，细心体会用笔的方法。

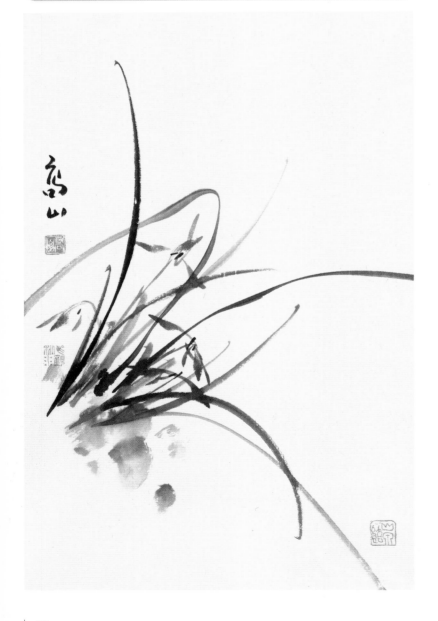

图 2.7 《幽兰亦作花》

纸本 70cm × 46cm

2.1.3 写意兰花用墨技法

如图 2.8，绘制兰花时，用墨要"活"，不能是"死墨"。一般方法是笔先蘸适量的清水，然后笔尖蘸墨，在调墨盘中调墨，让笔尖的墨自然上升至笔肚中部的位置后，笔尖再蘸重墨，这样笔头处就形成了"笔尖是浓墨、笔中是淡墨、笔肚（也就是最接近笔杆的那部分）是清水"的状态。

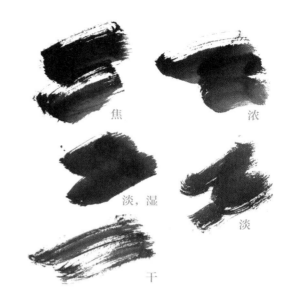

图 2.8　用墨示意图

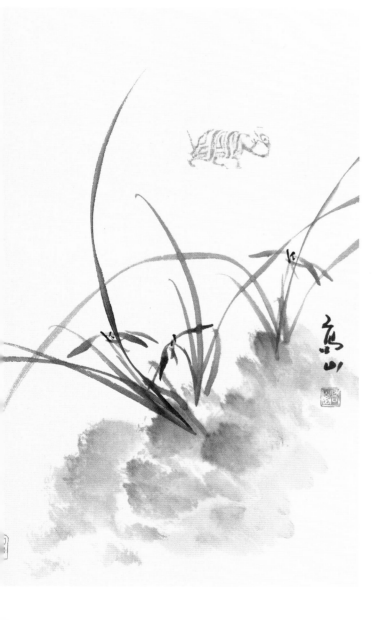

画兰花的墨色，一般兰叶深一些，花要浅一些，但也不能一概而论，有时刚好相反。画兰花的墨色要紧密结合兰花的正侧、向背、偃仰、含放，要注意风晴雨露的表现及各种呼应关系等。如图 2.9，造型上要通过墨色变化来体现兰花一系列姿态上的变化，这样既符合自然生长规律，也能抒发画家的情感和写意精神。

图 2.9　《丛兰泛远香 汉砖拓〈玄武〉》
纸本 70cm×46cm

2.2 画兰花叶子的技法

2.2.1 钉头鼠尾、螳螂肚、凤眼、鱼头

兰叶是画面的主体，所以画好兰叶至关重要。关于兰叶的形态，自古就有如"钉头鼠尾""螳螂肚""凤眼""鱼头"等比喻。

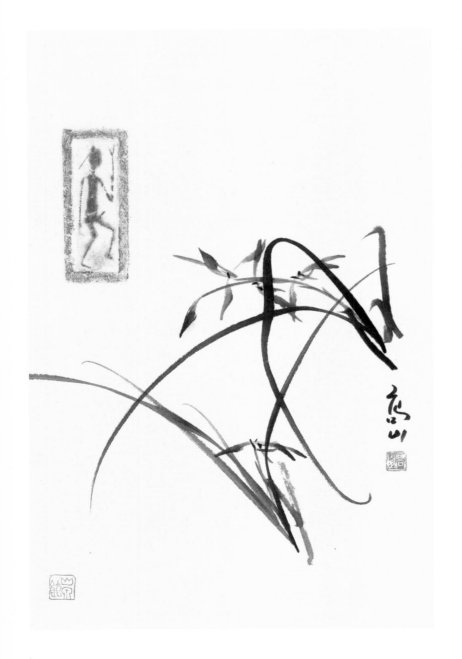

图 2.10 《蕙凤入怀抱 汉砖拓〈裸舞图〉》
纸本 70cm×46cm

以下以图 2.10 为例分析：

"钉头鼠尾"就像是书法笔画的开头，形状看上去像钉子的"侧影"，即侧面的钉子（见图 2.11、图 2.12），是传统人物画用线的重要技法之一，其特点是在起笔时须有顿笔，收笔时渐提渐收（见图 2.13、图 2.14）。清代画家王瀛说："钉头鼠尾描，画有大兰叶、小兰叶两种描法，如写兰叶法。"宋

代画家李唐作《炙艾图》："衣纹线条，用中锋劲利笔法，线形前肥后锐，出锋不可削薄。""螳螂肚"是指看上去兰花叶子的形状，就像螳螂的肚子一样（见图 2.15），中间宽，两端窄，这是兰花叶子的转折和人观察时的透视角度造成的。

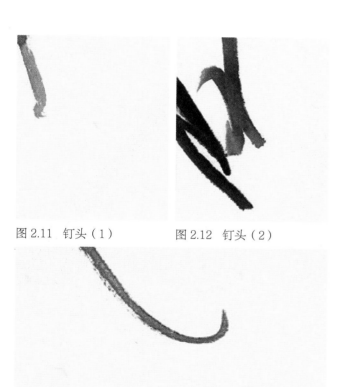

图 2.11 钉头（1）　　图 2.12 钉头（2）

图 2.13 鼠尾（1）

图 2.14 鼠尾（2）

图 2.15 螳螂肚

如图2.16、图2.17，画兰花叶子时，以交错的三笔来表现兰花叶子形态和位置前后关系，因笔画交错产生的空白形态极像凤眼，故得名。

古人认为画兰花叶子第一笔起手要画得长，因为这片兰叶形态细长，故一笔即成一片叶子，第二笔相对较短，要与第一笔相交，相交出来的空白即为"凤眼"，第三笔再与其中一笔或两笔相交，称为"破凤眼"。

如图2.18、图2.19，"鱼头"是指一组兰花的几片叶子穿插，叶子底部都应向根部聚拢，不管是几片叶子，都属于同一个根，形状就像鱼头一样，所画形态要符合兰花的生长规律。

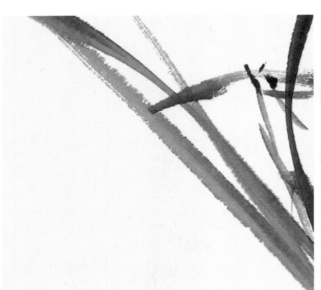

图2.16　凤眼（1）

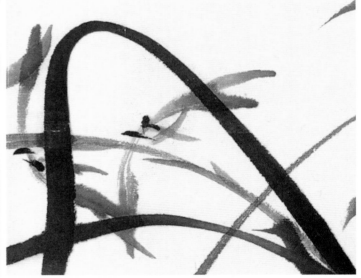

图2.17　凤眼（2）

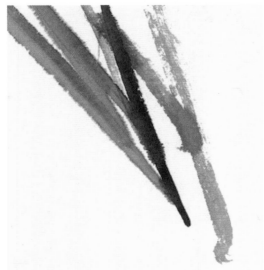

图2.18　鱼头（1）

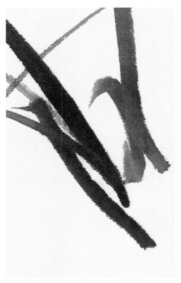

图2.19　鱼头（2）

"钉头鼠尾""螳螂肚""凤眼""鱼头"等比喻，体现了我国古代画家对兰花形态的观察、归纳和想象，我们应充分借助这些形象的比喻，加深理解，激发我们的思维并灵活运用，在此基础上才能提升画技。

2.2.2 三笔画法

《芥子园画传·青在堂画兰浅说》中写道："画兰全在于叶，故以叶为先。叶必由起手一笔，有钉头鼠尾螳肚之法。二笔交凤眼，三笔破象眼，四笔、五笔宜间折叶。下包根箨，式若鱼头。"

这句话不仅概括出了兰花的生长形态特征，也包含了中国画的构图规律和审美法则，符合老子《道德经》"道生一，一生二，二生三，三生万物"的核心思想，所以对于任何一个兰花构图，无论多么复杂的画面，实际上都包含了这三笔规律。

如图 2.20，一笔长，画兰叶需由一笔起手，兰叶的造型有钉头鼠尾、螳肚之说，叶宽的地方是兰叶的正面或反面，而叶细窄的地方侧是宽窄变化的过渡。认真领悟这一笔的提按、顿挫，墨色的干湿、浓淡，以及起笔收笔的变化，以此类推，可以推而广之，至千变万化。

如图 2.21，二笔短，是相对于第一笔而言的，是一种位置和大小对比的关系。

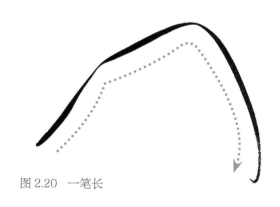

图 2.20 一笔长

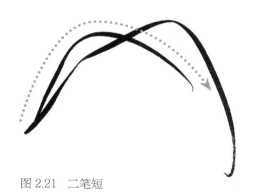

图 2.21 二笔短

如图 2.22，三笔破凤眼，是调整画面重心的，决定了整幅兰花的态势，至关重要。同时，它起到了把前两笔串起来的一个作用，破凤眼是打破了原来的平衡，把前两笔的节奏关系调整到最佳。要注意三叶的穿插要自然，也就是这三笔要"说话"，要有联系。

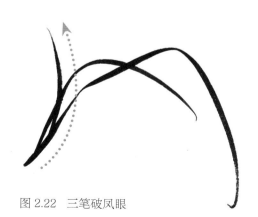

图 2.22 三笔破凤眼

2.2.3 两组叶的画法

《芥子园画传·青在堂画兰浅说》中写道："成丛多叶，宜俯仰而能生动，交加而不重叠。须知兰叶与蕙异者，细柔与粗劲也。 入手之法，略具于此。"

两组叶子的画法也要遵循三笔画法的规律。两组叶子的相交要顺势，方向要大致一致，不宜逆向相争，线与线之间的交叉要尽量避免十字直角，应成三角形弧线。

两组叶子的画法要注意每片叶子的造型长短不可太过匀称，注意叶子的走向、姿态和大小的变化，每组叶子根边可以有很短的一根或两根小叶，不可太多，以此来调整叶子长短对比和根部的外形。

绘制过程中要充分运用提按的轻重来表现叶子的转折、向背、粗细、长短等形状和质感。

如图 2.23，两组叶子组合时要注意疏密聚散，两组叶子数量的多少也应该有所区别，有主宾之分，构图要有照应，叶子少的一组不能寒悴，叶子多的一组不能杂乱。

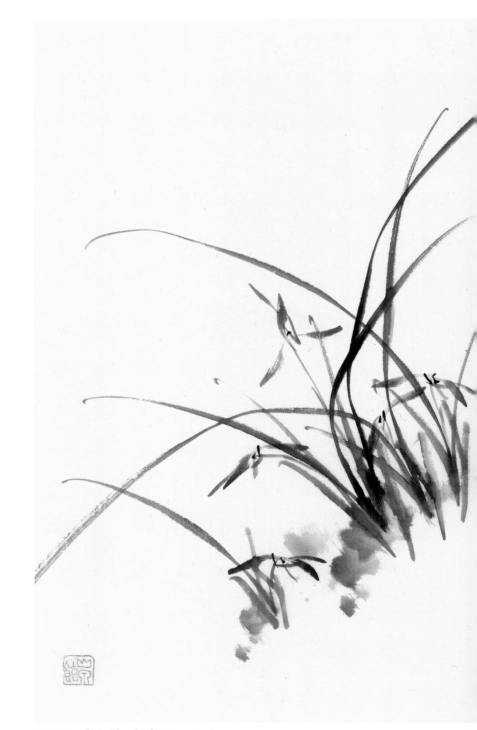

图 2.23 《远香》 纸本 70cm×46cm

2.2.4 画叶左右法

《芥子园画传·青在堂画兰浅说》中《画兰诀》写道："画叶有左右式，不曰画叶，而曰撇叶者，亦如写字之用撇法。手由左至右为顺，由右至左为逆。初学者须先顺手，便于运笔，亦宜渐习逆手，以至左右兼长，方为精妙。若拘于顺手只能一方偏向，则非全法矣。"

如图2.4、图2.5，画叶有左叶与右叶之分，手由左至右为顺势，由右至左为逆势。由于顺手易撇的缘故，初学一般右手执笔，先学习顺势，这样便于运笔。

如图2.26～图2.29，熟练掌握顺势画法以后，本着学习时由易而难、循序渐进的原则，可以开始练习逆势画法。勤加练习，直到顺势和逆势都能得心应手，画叶技法才能说得上全面。

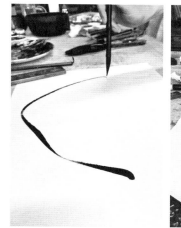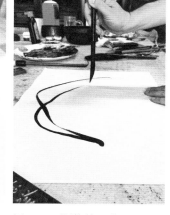

图 2.24 顺势第一笔　　　　图 2.25 顺势第二笔

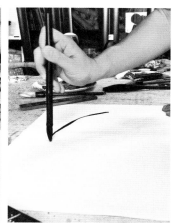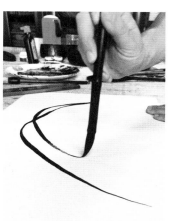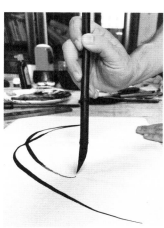

图 2.26 逆势起笔　　图 2.27 逆势第一笔行笔　　图 2.28 逆势第二笔收笔　　图 2.29 逆势第二笔完成

如图 2.30，画兰叶，根部要聚气不能散，即使叶子再多，也要注意不可将叶子画得形态一样，更不能杂乱。叶子彼此穿插布局要合理，墨色干湿、浓淡也要有对比变化，这些细节，都要在练习的过程中用心领会。

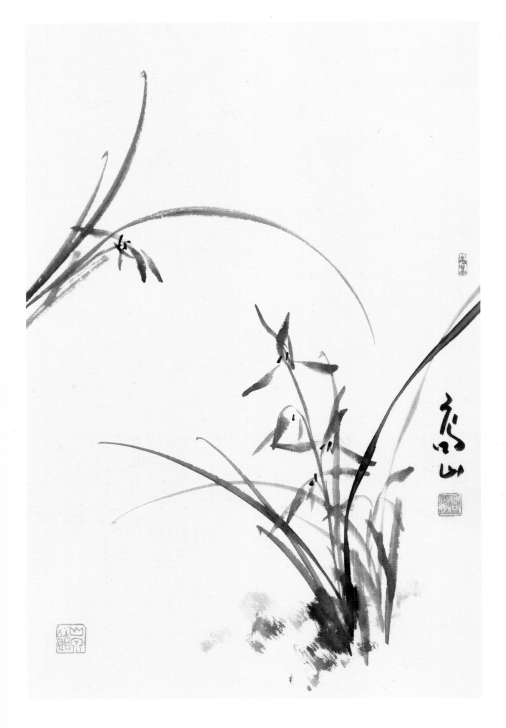

图 2.30 《妙香忘忧》
纸本 70cm×46cm

2.2.5　画叶疏密法

《芥子园画传·青在堂画兰浅说》中写道："叶虽数笔，其风韵飘然，如霞裾月珮，翩翩自由，无一点尘俗气。丛兰叶须掩花，花后更须插叶，虽似从根而发，然不可丛杂，能意到笔不到，方为老手，须细法古人。自三五叶，至数十叶，少不寒悴，多不纠纷，自能繁简各得其宜。"

如图 2.31，画兰花要特别注意疏和密的对比，就像常说的"疏可走马，密不透风"。密的地方虽然密但不能有死结，如特别忌讳三笔像绳子的死扣一样相交到一起；疏的地方也不可寒悴，用笔可以若断若续，意到笔不到，或粗如螳螂肚，或细如鼠尾，折叶以劲折取势，须刚中带柔，折中带婉；墨色轻重适宜，干湿、浓淡，得心应手，既有笔墨情趣又妙合自然。

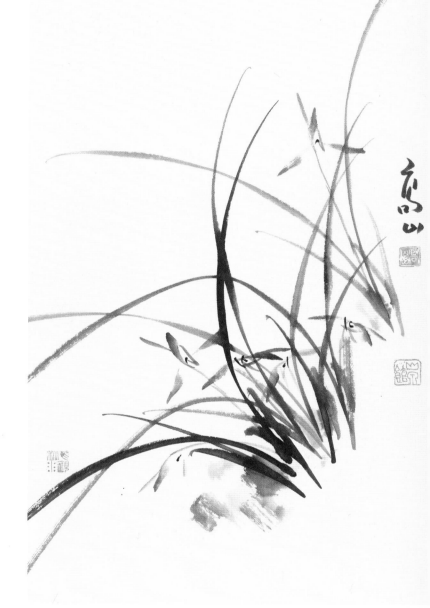

图 2.31 《心怀万卷香》 纸本 70cm×46cm

疏

密

折中带婉

须刚中带柔

2.3 画兰花花头的技法

《芥子园画传·青在堂画兰浅说》中写道:

"花须得偃仰、正反、含放诸法。茎插叶中,花出叶外,具有向背、高下,方不重累联比。花后再衬以叶,则花藏叶中,间亦有花出叶外者,又不可拘执也。蕙花虽同于兰,而风韵不及。挺然一干,花分四面,开有后先,茎直如立,花重加垂,各得其态。兰蕙之花,忌五出如掌指,须掩折有屈伸势。瓣宜轻盈回互,自相照映。习久法熟,得心应手,初由法中,渐超法外,则为尽美矣。"。

兰花的品种虽然有很多,然而历代写意兰花以画草兰和蕙兰两种为主。自然界中生长的草兰叶子较短,为一茎一花;蕙兰的叶子较长,为一茎数花,它们之间共同的特点是每朵花都有 5 个花瓣(植物学上叫做 3 个萼片,2 个花瓣),此外还有 1 个唇瓣,1 个蕊柱。

2.3.1 草兰花头画法

画兰花花头必须以五瓣为原则,根据观者角度的变化对画兰加以归纳,宽大的地方是花瓣的正面,窄的是花瓣的侧面,由于透视远近的变化又有了长短之别。

花苞一般由一笔或两笔画成,半开的花由两笔到三笔组成,全放的花朵用五笔画出,用笔应由外向内一气呵成。

画花头用笔亦需要有提按、快慢的分别,墨色也要有干湿、浓淡的变化;花头要有偃仰、正反、含放等诸多姿态。

兰花有五个花瓣,中间是一个圆形的唇瓣,花蕊长在唇瓣的里面。通常画兰花时将唇瓣省略,将花蕊放大夸张,这样画出来更能体现兰花的精气神。

花瓣要有大有小,有主有次,有粗有细,各个花瓣之间的角度要不同,花瓣的组合也要有疏有密,有张有合。如图 2.32,画花瓣时要将笔洗净,笔身含淡墨,笔尖再蘸一点稍重的墨,从合拢的两个小花瓣画起,再画张开的三个花瓣,随着笔中墨色和水分的逐渐减少,每一笔的墨色都会自然地有所变化。

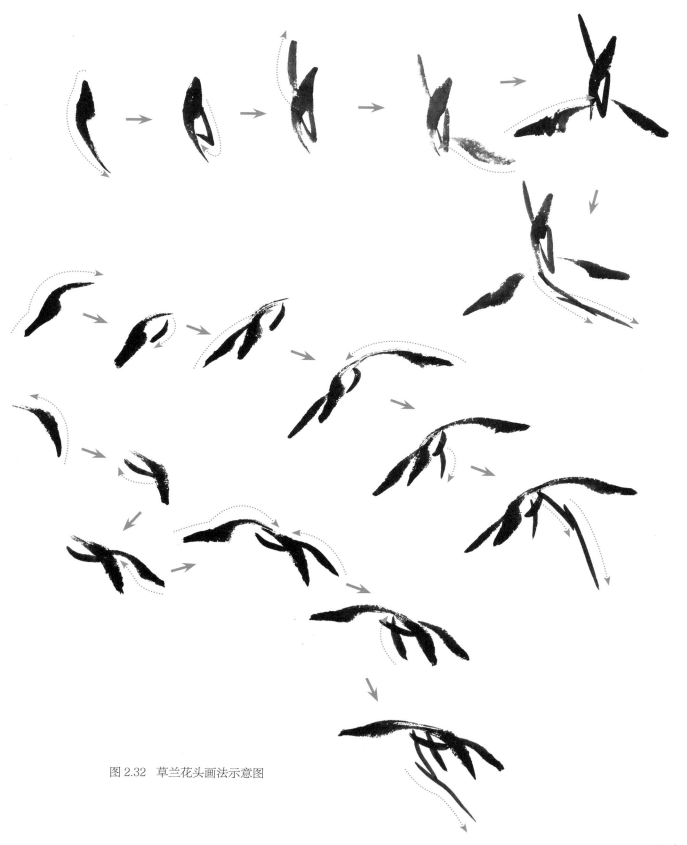

图 2.32 草兰花头画法示意图

兰花花瓣下的茎多画为曲线，曲线更能体现出兰花婀娜秀美的姿态，虽为曲线，但是要柔中带刚，挺拔有力。如图 2.33，兰花花头有自身的重量，细茎上长花必然有下垂的态势，兰花花瓣之间的姿态要与茎的曲线完美结合，方能体现兰花的优雅。

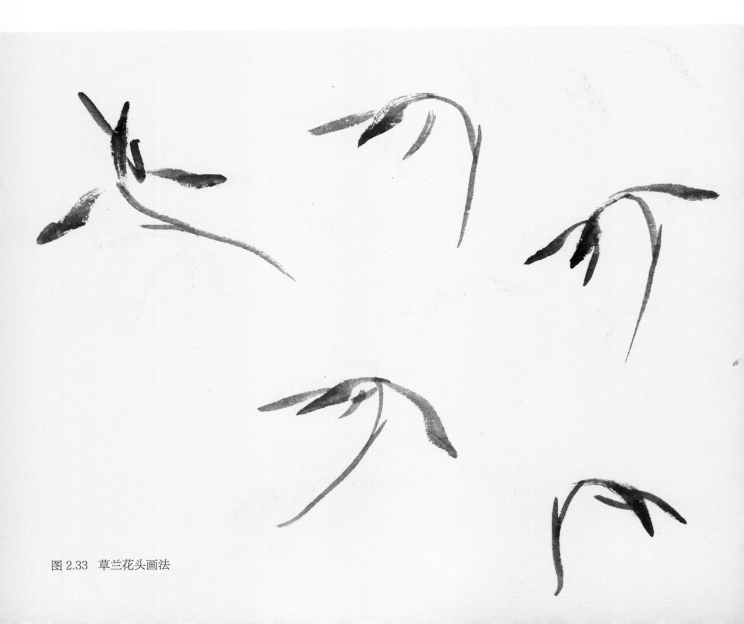

图 2.33　草兰花头画法

2.3.2 蕙兰花头画法

如图 2.34，蕙兰为一茎多花，每个茎上的花有上下、左右、残花、怒放、含苞待放的区别，这是由于同一个茎上开花有先后的区别，一般茎下部的花先开，叶子顶端的含苞待放，这样也符合兰花自然的生长规律。

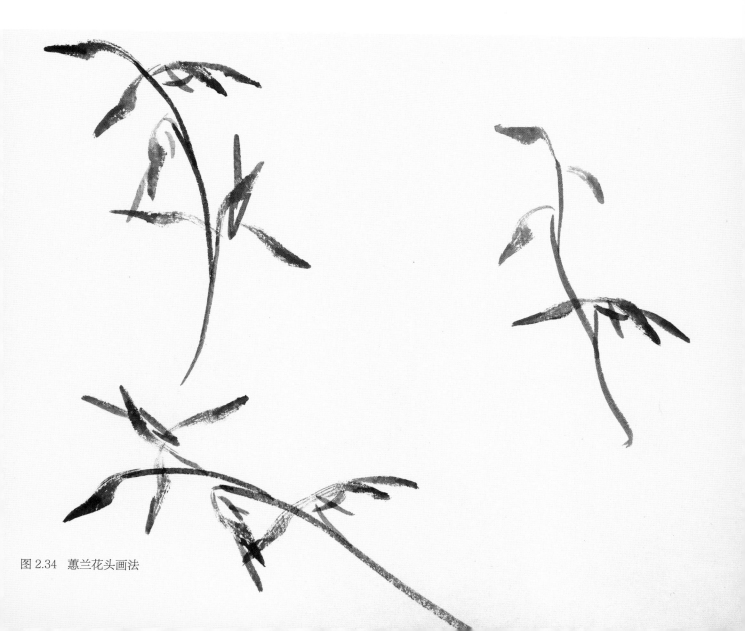

图 2.34 蕙兰花头画法

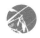

2.4　画兰花花蕊的技法

《芥子园画传·青在堂画兰浅说》中写道："兰之点心，如美人之有目也。绡浦秋波，能使全体生动。则传神以点心为阿堵，花之精微，全在乎此，岂可轻忽哉！"

兰花点花蕊如美人之有目，有画龙点睛之妙，一般是用淡墨画花头，用重墨点花蕊。

写兰蕊也有一笔、二笔、三笔的区别，常见怒放的花蕊一般为三点。由于花开花落的不同阶段和观看角度的不同，花蕊脱落或被花瓣遮挡，经常会出现一笔、两笔的情况。如图 2.35，下笔写兰蕊要干脆利落，注意用笔要灵动，犹如写草书的"上"字、"下"字、"山"字。结构上花蕊发自花苞之中，与花瓣的道理一样，都要以茎的上部为准，向心聚拢。

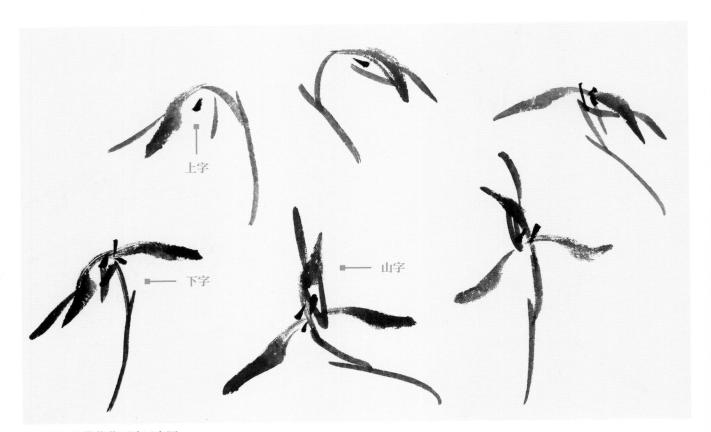

图 2.35　兰花花蕊画法示意图

虚实

主次

第 3 章
写意兰花的构图

疏密

黑白

穿插

取势

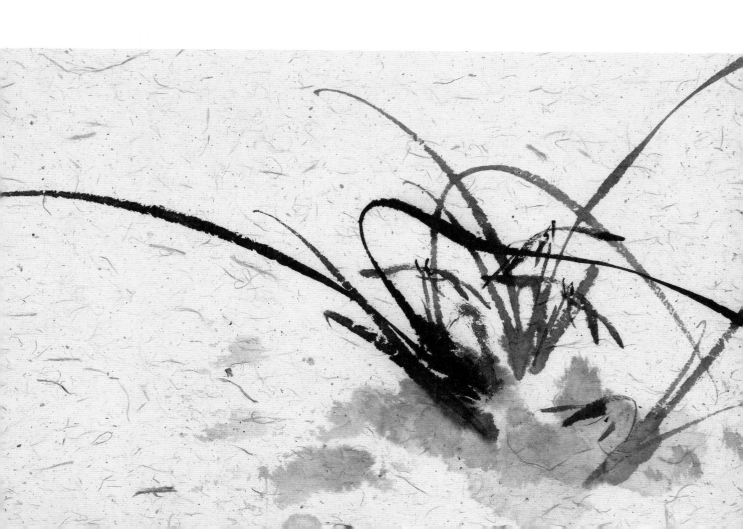

写意兰花作品的纸张形状以正方形、长方形较为常见，也有圆形、扇形等。就一张作品而言，构图起着最关键的作用，不论是何种形状的纸张，构图都应当遵循以下几个原则：

3.1 主次分明

如图 3.1，兰花画面构图首先不能平均对待，要分清主次，一组兰花里面有主笔，主笔要精彩，居于画面的显著位置，再调整其他笔画的主宾争让关系；画两组或多组兰花也要以一组为主，主体位置确定，其他各组可以根据主体远近、掩映、疏密的对比关系，予以适当的安排。

总之，要做到主次有序、繁简有别才能使画面主体内容更精彩。

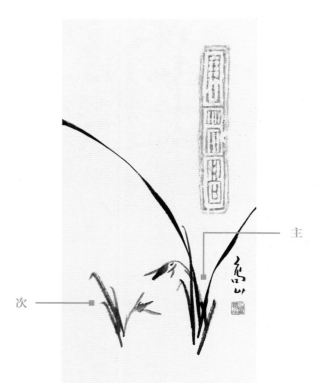

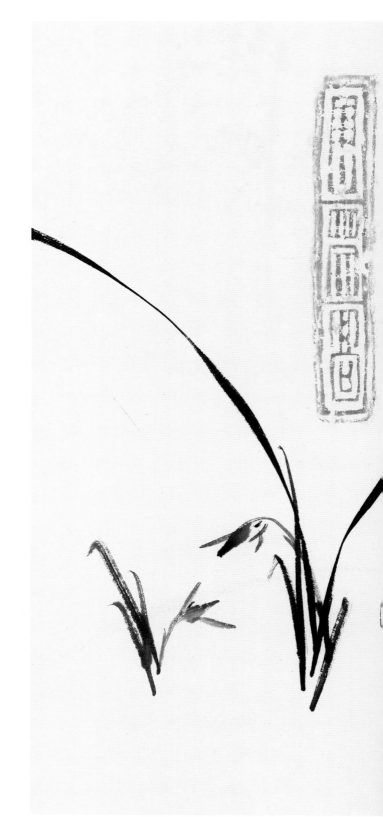

图 3.1 《兰语 汉砖拓铭文 < 万崇高 > 》纸本 70cm × 35cm

3.2 虚实相应

如图 3.2，兰花画面构图一般前实后虚，近实远虚，这样就能体现远近和空间的关系。在画面中，虚实处理是相对的，无虚则无实，无实则无虚，两者相辅相成。一般情况，实的地方用墨较重，墨色变化丰富，兰花造型生动，结构清晰，虚的地方墨色较淡，兰花结构也更加概括，这样的虚实对比才能使画面富有节奏感。

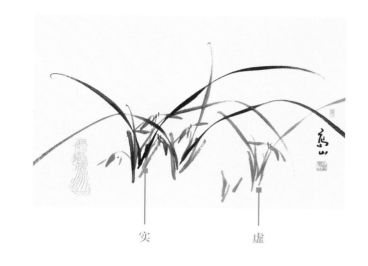

实　　　　　虚

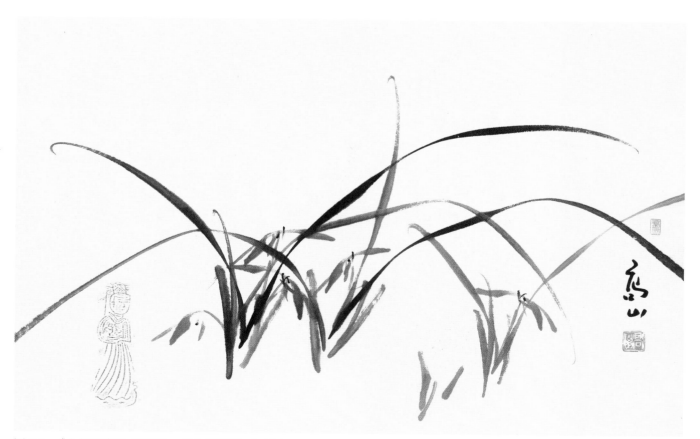

图 3.2 《心怀万卷香 汉砖拓＜美人游春图＞》纸本 46cm×70cm

3.3 取势造势

取势以立形，造势以传神。如图 3.3，构图要通过兰花的长势来取势，融入作画者的主观感受来造势，也就是画家通过对兰花的造型、长势、姿态等特征的观察，以及对兰花内在精神气质的感悟，融入自己主观的情感、思想、想象等思维，通过画面表达出来，从而达到画家的主观精神与客观物象形神交融的艺术境界。

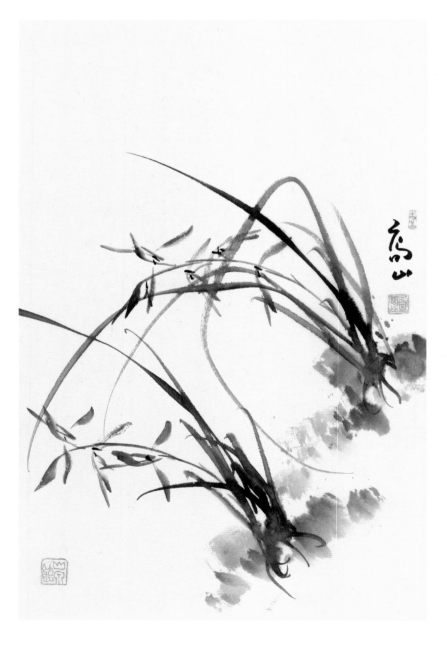

图 3.3 《兰蕙多生意》

纸本 70cm × 46cm

3.4 疏密得当

疏密也被称为聚散，关于疏密，自古有"疏可走马，密不透风"之说，一幅兰花作品中各组兰花之间有疏密、面积对比，画面才能错落有致。

如图 3.4，除了布局的疏密关系外，一组兰叶结构本身也讲究疏密关系，兰花叶子分割画面时切忌平均分割画面空间，叶与叶之间的穿插切忌三条或多线交于一点，就像一个绳扣的死结，也要注意避免形成"十字交叉""米字交叉"；也不可多片兰叶形成平行关系。

密（大面积）

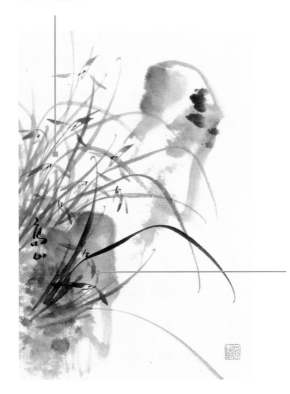

图 3.4 《香气入云飞》 纸本 70cm×46cm

疏（小面积）

❧ 3.5 穿插呼应

穿插呼应是指要画出对象前后的遮挡、层次空间以及相互关联的承接关系。兰花叶子之间与花头要分前后，即穿插，除了叶子之间彼此要有前后遮挡关系，花与叶也要有遮挡关系，如花挡叶或叶挡花，这样才能显出层次的变化。穿插切忌平均处理。写意兰花虽然是对兰花的概括，但出枝穿叶皆要交代清楚，要符合兰花的生长规律。画面的穿插前后空间关系也不可过多，多为二到三个层次就可以了，过多的空间前后关系会破坏画面的意境，削弱笔墨的趣味。

一般来说，写意兰花的呼应形式主要有姿态呼应和位置呼应两种，在一幅画中，呼应关系不能太过刻意明显，那样只能使画面变得程式化和单调，故呼应的处理应以自然而然为妙。如图 3.5，表现好兰叶之间与花头的穿插与呼应关系，是画面富有节奏感的重要因素。

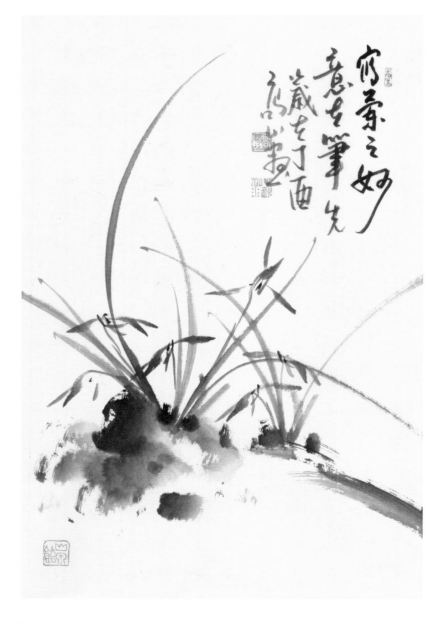

图 3.5 《写兰之妙》

纸本　70cm × 46cm

3.6 计白当黑

"计白当黑"这个词出自清代书法家邓石如，他说："计白以当黑，奇趣乃出。"这一规律也是写意兰花的构图原则，对空白部位的经营，要像对有画部位一样去对待，甚至是花心思去考虑。

写意兰花那种空灵、悠远、雅致的意境，常以简练概括的造型与用笔，再配以别具匠心的留白来表现。如图3.6，在画纸上留出一定面积和形状的空白，用来表现空间和距离，可以想象它是天空、地面、水面等；或者空白通过与墨、色、线、形等构成对比，从而增强画面的形式美感。特别要注意的是，不同的留白大小，可产生不同的画面意境，切忌留白过于分散或平均，应使各部留白之间彼此协调呼应，形成统一的画面关系。

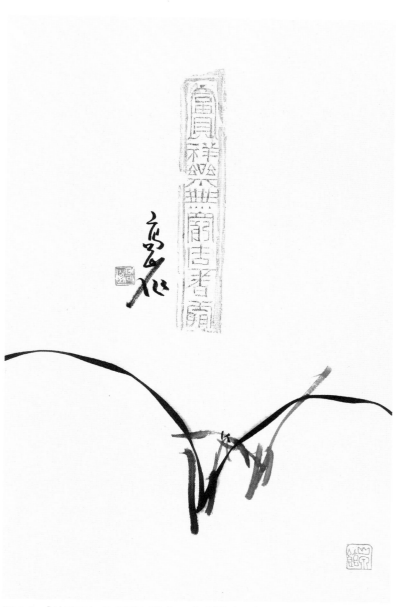

图 3.6 《妙香乃如此 汉砖拓铭文 <富贵祥乐无穷造者霸>》
纸本 70cm×46cm

留白

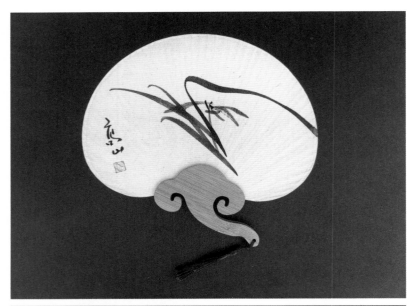

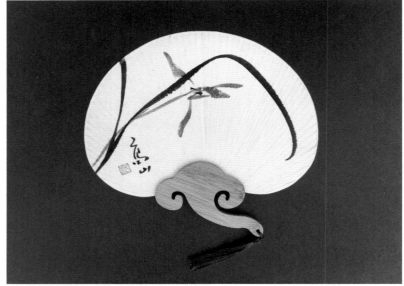

主次

取势

疏密

第 章

写意兰花的画法步骤

虚实

穿插

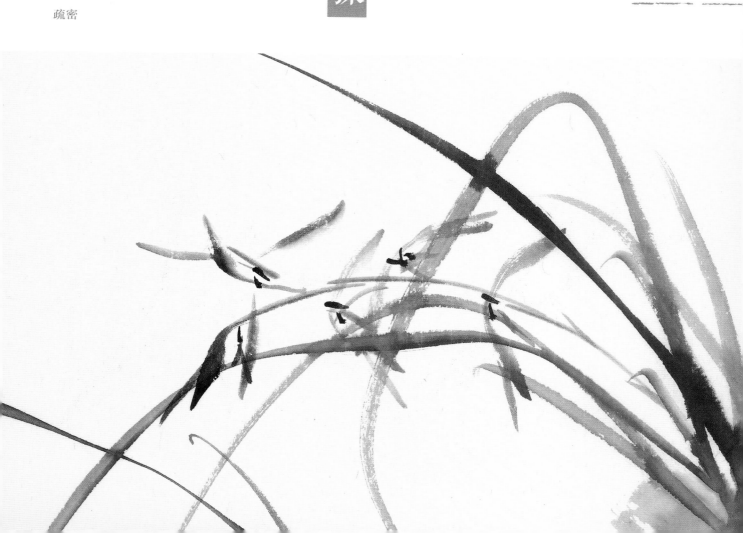

4.1 兰花的画法步骤

步骤 1: 如图 4.1,运用三笔画法,用重墨先画最长的兰叶,确定出画面的基本走势,随后画出另外的两笔。注意处理好三笔的位置关系,注意用笔的提按及墨色变化。

步骤 2: 如图 4.2,用干笔画出根部的小叶子,以此烘托气氛和调整根部的外形。

步骤 3: 如图 4.3,换一支笔,用淡墨画花头,花瓣也要有墨色的变化,笔尖的墨色相对较重,同时要强调花头的姿态与叶子走势的呼应关系。

图 4.1 写意兰花画法步骤之一 "三笔画法"

图 4.2 写意兰花画法步骤之二 "画根部小叶子"

图 4.3 写意兰花画法步骤之三 "画花头"

步骤 4: 如图 4.4，根部周围点苔，可以侧锋用笔，墨色要有干湿、浓淡的变化，节奏有快有慢。

图 4.4　写意兰花画法步骤之四 "根部点苔"

步骤 5: 如图 4.5，题款与盖印要考虑画面整体的构图关系。

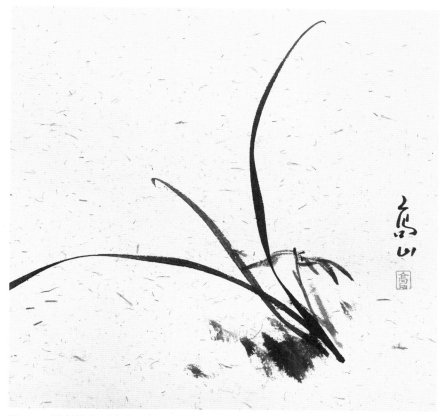

图 4.5　写意兰花画法步骤之五 "题款与盖印"

4.2　山石组合的画法步骤

步骤 1: 如图 4.6，用大笔以奔放的笔墨画山石的造型，注意要一气呵成，墨色要有干湿、浓淡的变化。

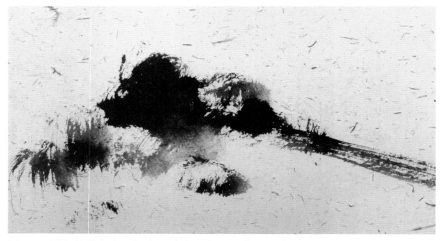

图 4.6　写意兰花和山石组合画法步骤之一"山石画法"

步骤 2: 如图 4.7，画兰叶时，兰叶的用笔与山石用笔要有明显区别，叶子的走势与山石的走势要统一。

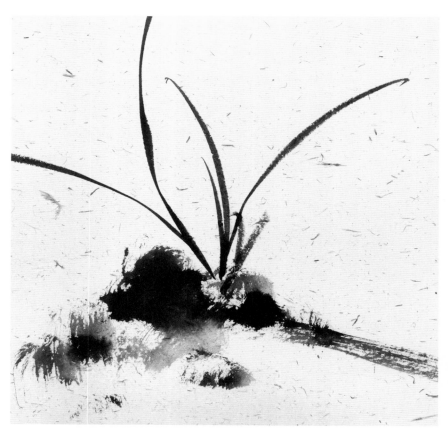

图 4.7　写意兰花和山石组合画法步骤之二"画兰叶"

步骤 3: 如图 4.8, 画花头时, 注意花头的姿态变化与叶子及山石的呼应关系。

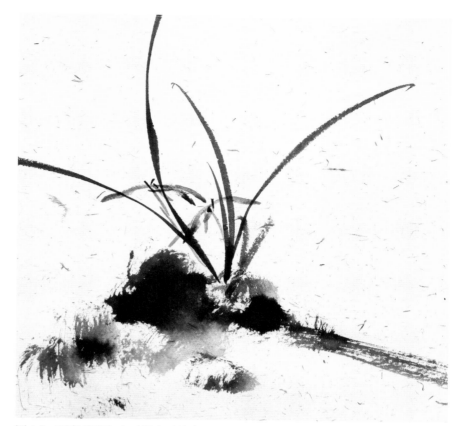

图 4.8 写意兰花和山石组合画法步骤之三 "画花头"

步骤 4: 如图 4.9, 用重墨点苔, 可以侧锋用笔, 注意苔点的大小和位置关系。

图 4.9 写意兰花和山石组合画法步骤之四 "重墨点苔"

步骤 5：如图 4.10，题款与盖印要考虑画面整体的构图关系。

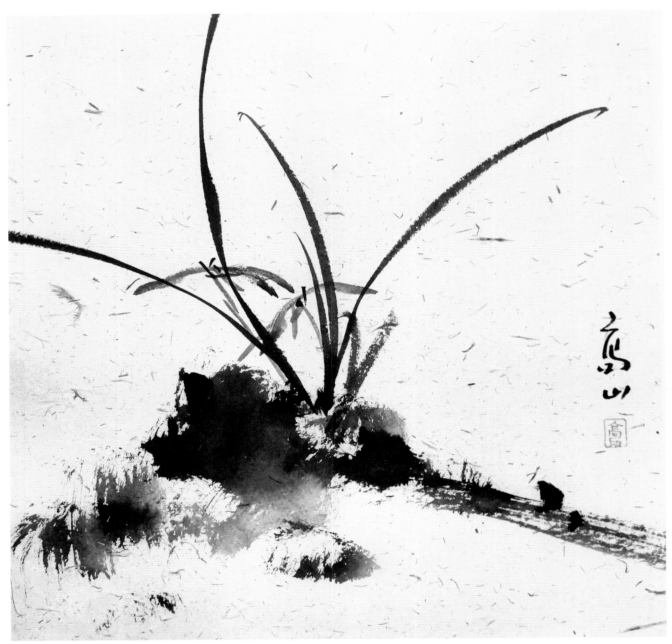

图 4.10　写意兰花和山石组合画法步骤之五 "题款与盖印"

第 5 章

写意兰花作品欣赏

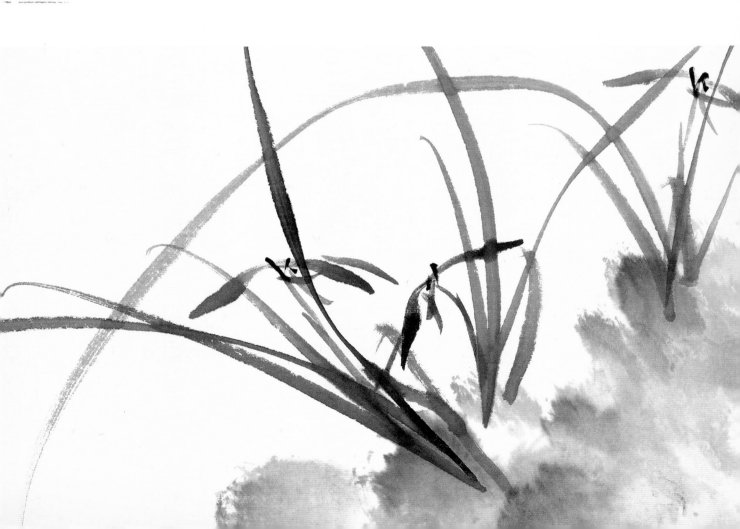

　　《西游记》中猪八戒会天罡 36 变，孙悟空会地煞 72 变，但最基本的还是道生一，一生二，二生三，三生万物。兰花百态，终归离不开一笔长，二笔短，三笔交凤眼。兰花姿态 36 式就是用最基本的三笔画法演变出 36 种构图方式。

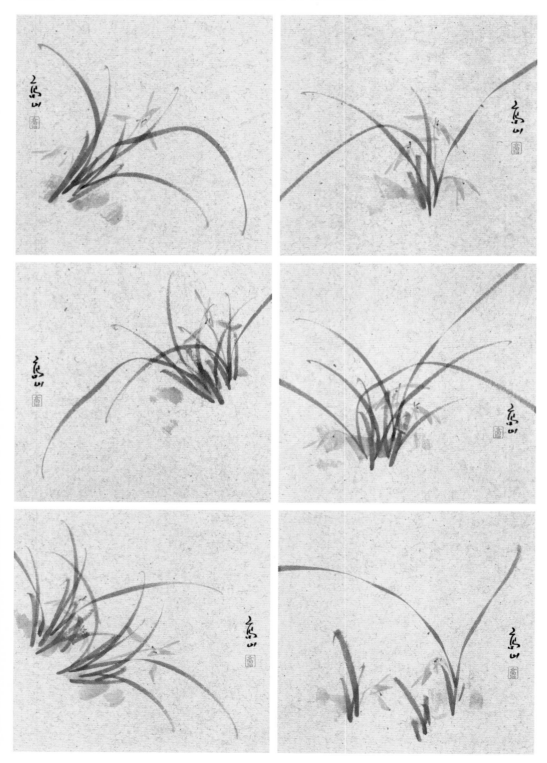

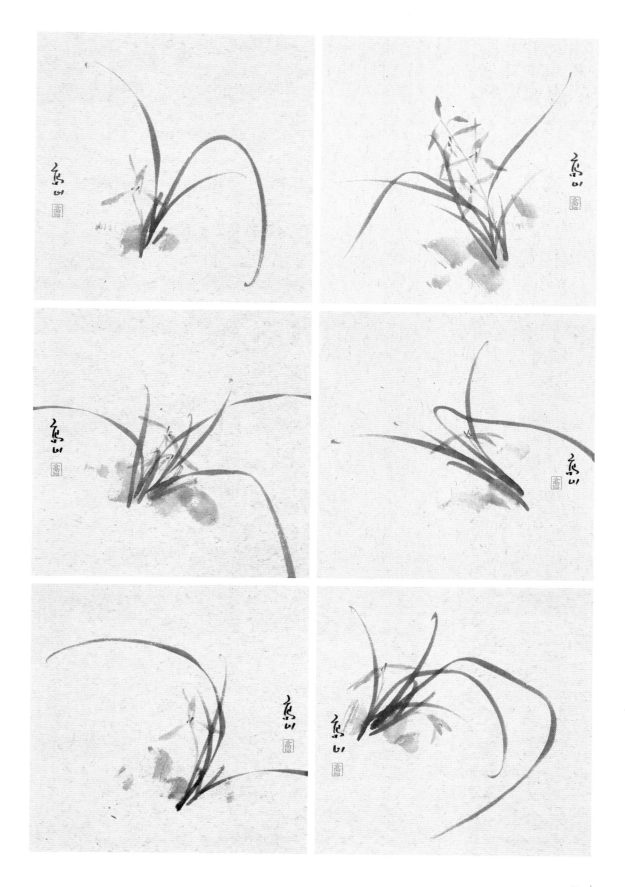

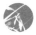

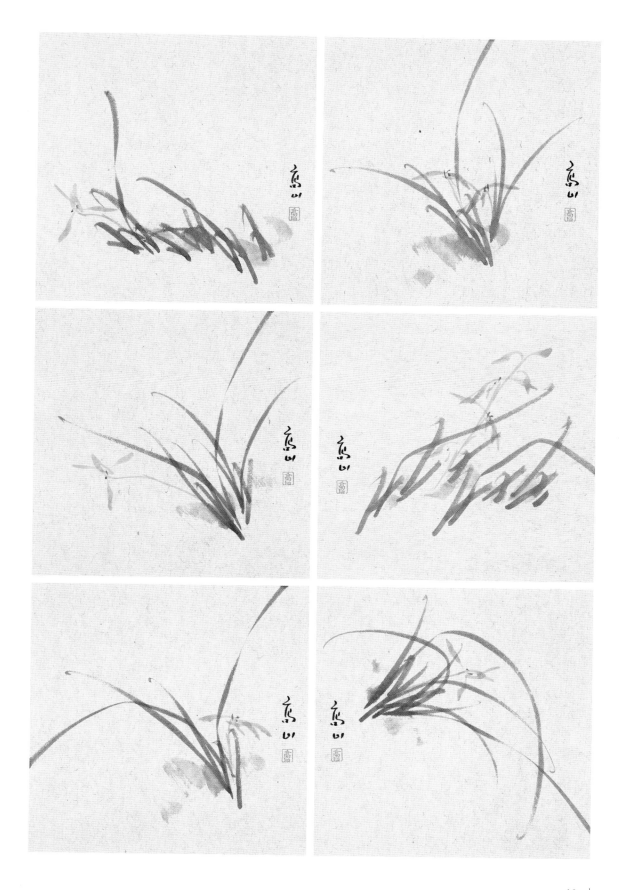

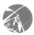
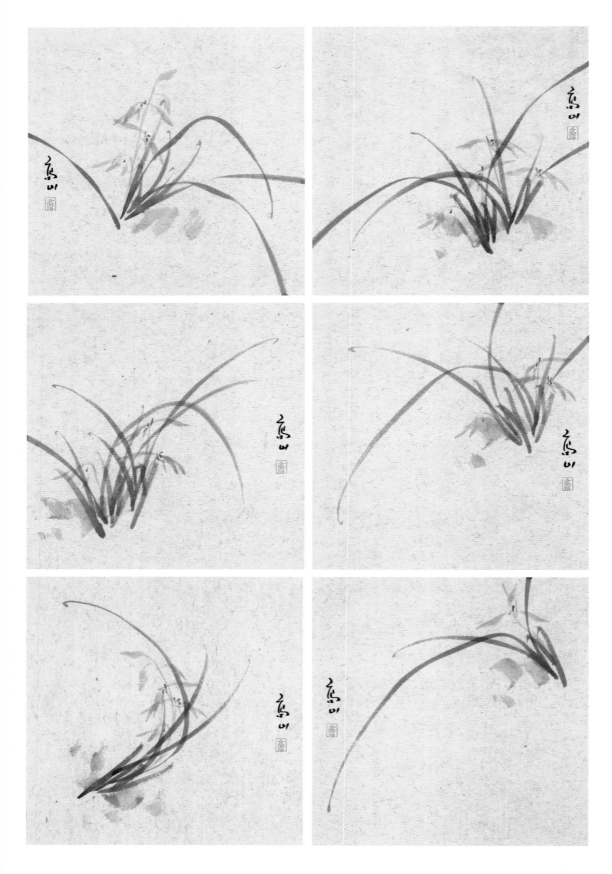

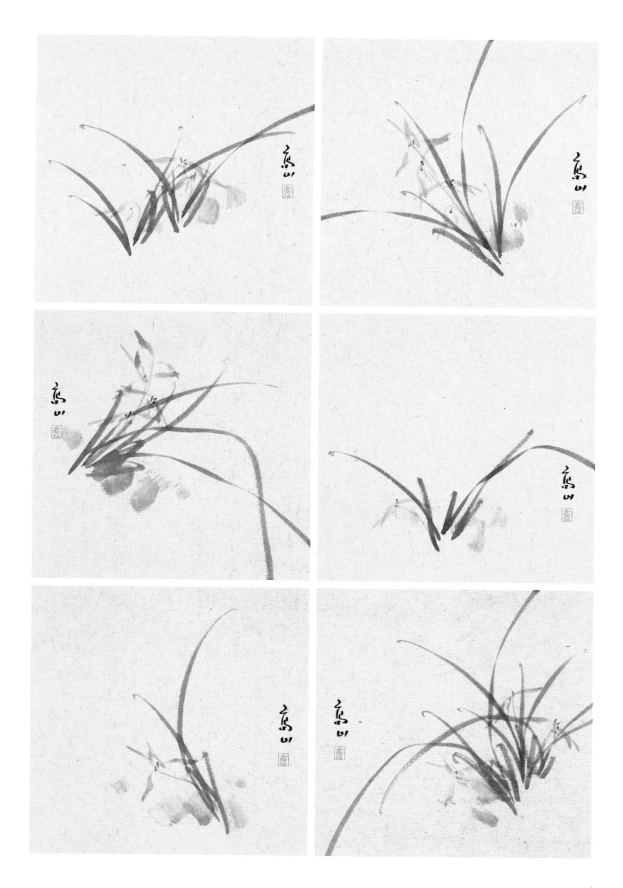

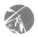

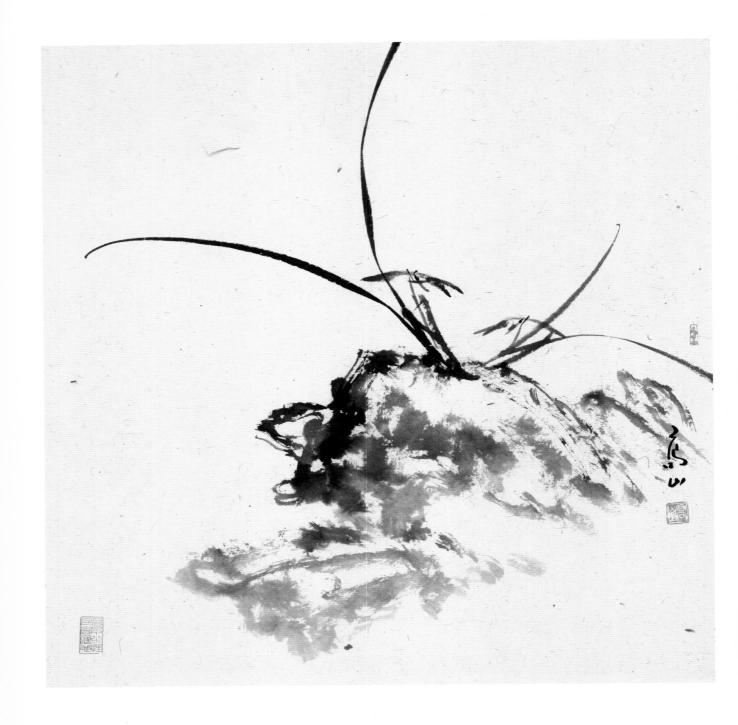

图 5.1 │ 图 5.2

图 5.1

《婀娜花姿碧叶长》 纸本 65cm×65cm

画面构图均衡，石头用笔多变，兰花用笔提按自如，兰花花姿婀娜，兰叶修长，和石头质感形成鲜明对比，画面追求虚静空灵之美。

图 5.2

《芬芳只暗持》 纸本 60cm×40cm

画面布局合理，墨色变化自然，用笔沉稳，兰叶穿插有序，兰花姿态优美，仿佛暗香浮动。

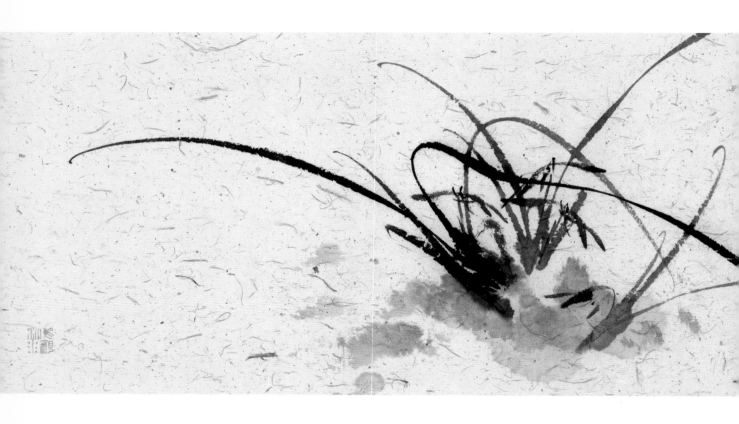

图 5.3

《素澹香风远》 纸本 65cm×35cm

画面有意突出两组兰花的疏密对比，一疏一密，一笔一画，一花一叶，匠心独运，运用大笔淡墨点苔，更加烘托出兰花的秀美。用纸为云龙宣，增添了画面的古意和自然。

图 5.3 ┃ 图 5.4

图 5.4

《兰蕙多生意 汉砖拓〈凤纹〉》 纸本 70cm×46cm

画面布局新颖，两组兰花穿插得当，笔力老辣，力透纸背，画面上方"凤纹"汉砖拓片和下方兰花相得益彰，一兰一蕙，生机勃勃，清雅脱俗。

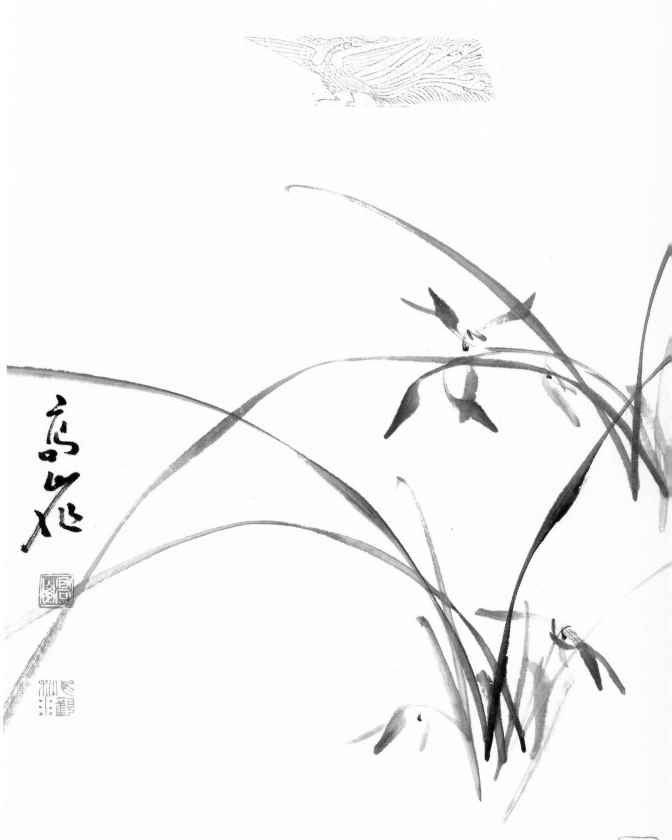

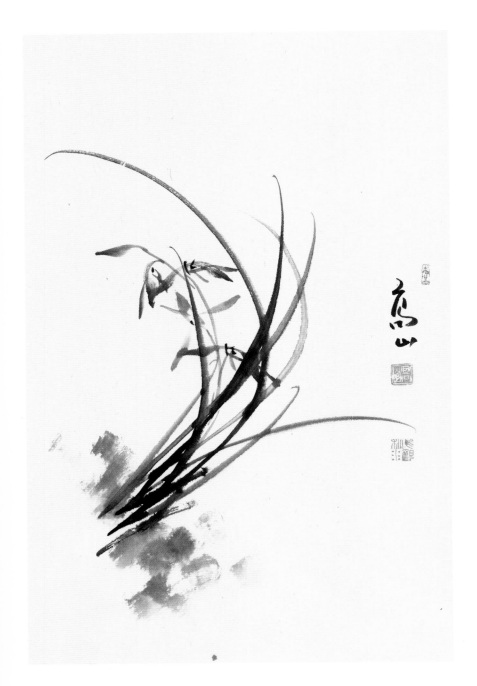

图 5.5 ┃ 图 5.6

图 5.5

《蕙风入怀抱》 纸本 70cm×46cm

画面构图新颖，蕙兰花瓣姿态优美，兰叶迎风，凸显兰花外柔内刚的品性。

图 5.6

《空谷留馨》四条屏　纸本
35cm×140cm×4

四幅作品均以大写意的笔法勾画一块山石，山石姿态各异，画面都是两组兰花，一密一疏，穿插呼应。兰花的柔美和山石的坚硬形成鲜明的对比，整个画面和谐优美，仿佛传来空谷幽兰的馨香。

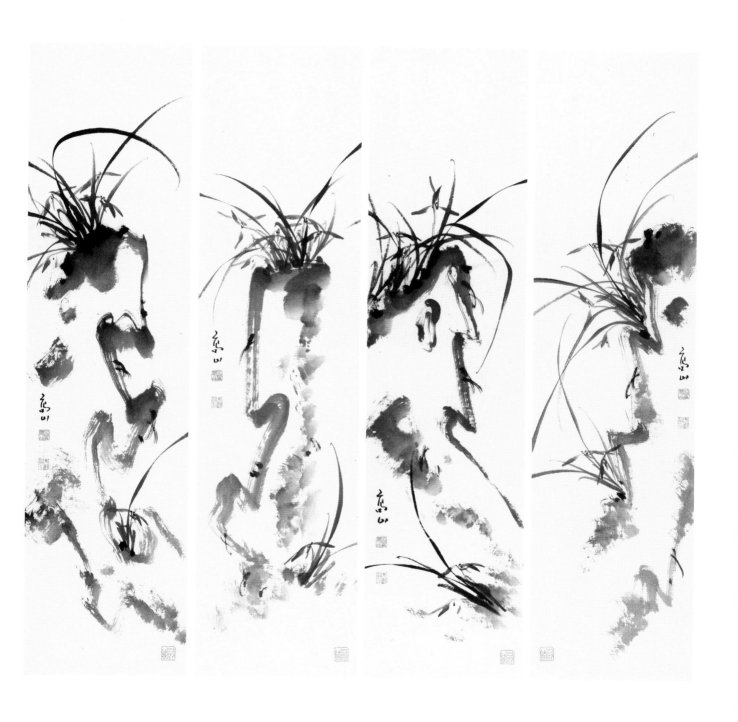

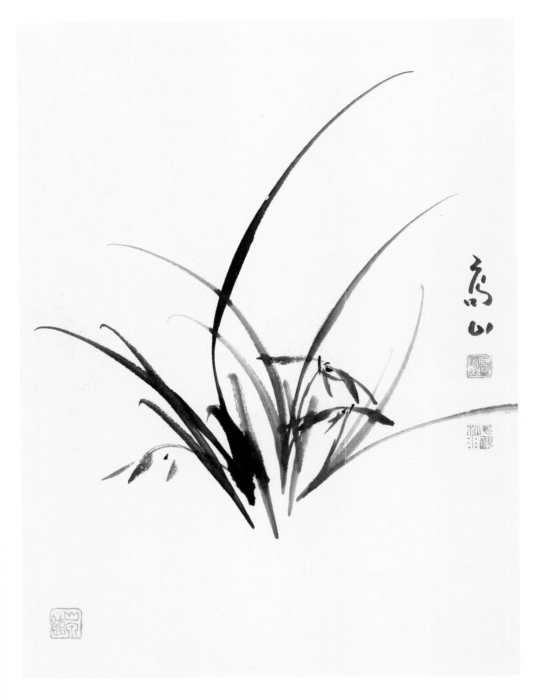

图 5.7 ┃ 图 5.8

图 5.7

《妙香忘忧》 纸本 70 cm × 46cm

画面构图均衡，在对称的构图中寻求不对称，三组兰花组成一组，花瓣俯仰自如，兰叶穿插有序，造型优美，墨色浓淡变化自然。

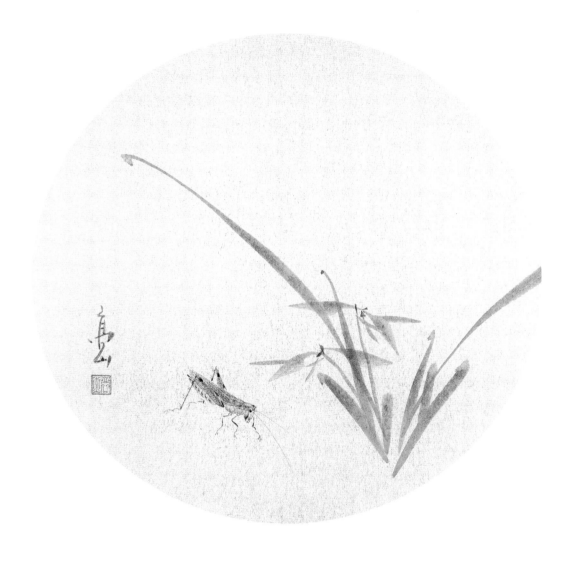

图 5.8
《兰芷清芬》 纸本 33cm×33cm

以朱砂在银色的圆光卡纸上画兰，兰叶运用三笔画法，结构关系分明，以
胭脂点花蕊。一只草虫仿佛与兰花花瓣正在窃窃私语，更添趣味。

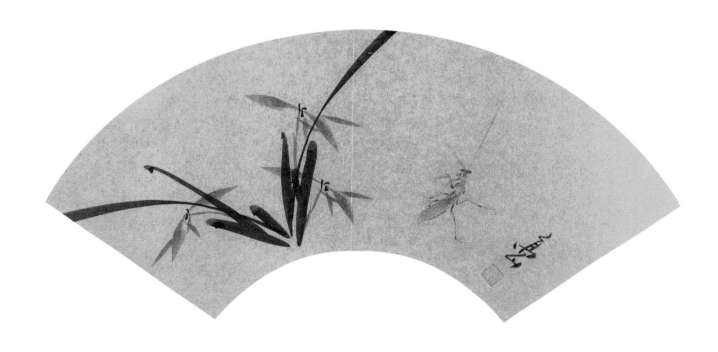

图 5.9 | 图 5.10

图 5.9

《王者之香》 纸本扇面

选用扇形金色卡纸，由于卡纸相当于熟宣纸的特性，行笔笔触的感觉更加分明。构图上两组兰花组成一组，每组三笔画法明显，兰叶穿插得当，笔力老辣，画面中一只螳螂在兰花边上悠然自得，颇具趣味。

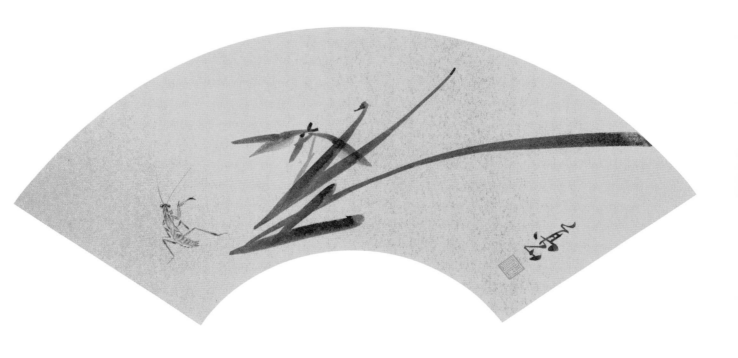

图 5.10

《一香已足压千红》 纸本扇面

选纸同上一幅画，画面虽然只有一组兰花，但感觉暗香浮动，画面中的小螳螂仿佛
也被兰香所陶醉。

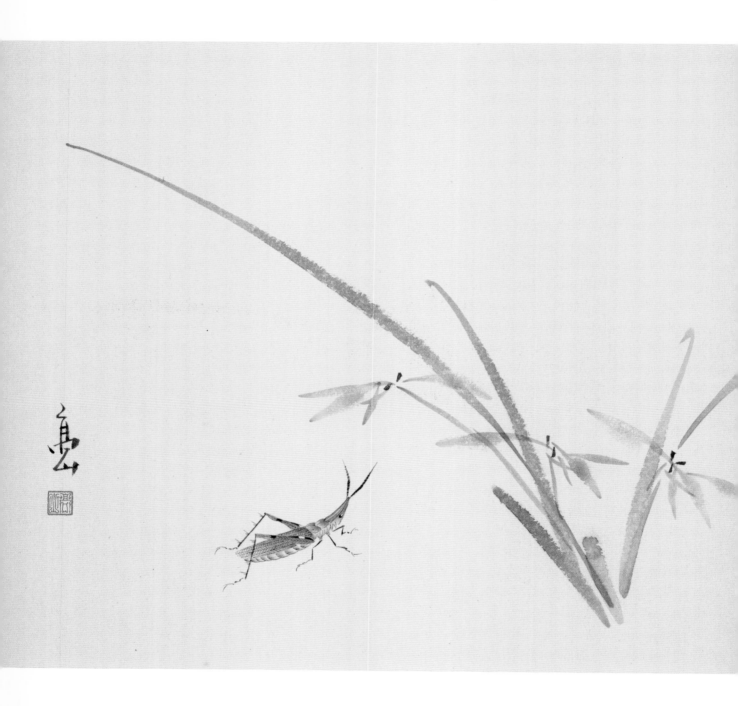

图 5.11 ┃ 图 5.12

图 5.11

《着意寻香又不香》 纸本 33cm×42cm

以花青调淡墨画兰叶，以赭石画兰花花瓣，胭脂点花蕊，色彩丰富却不媚俗，更加
凸显了兰花的品性，仿佛令人闻到了兰花的清香，草虫增添了画面的情趣。

图 5.12

《幽情眷兰芷》 纸本 33cm×33cm

两组兰花一前一后，一浓一淡，作于金色的卡纸上。一只草虫在兰花丛下悠然自得。

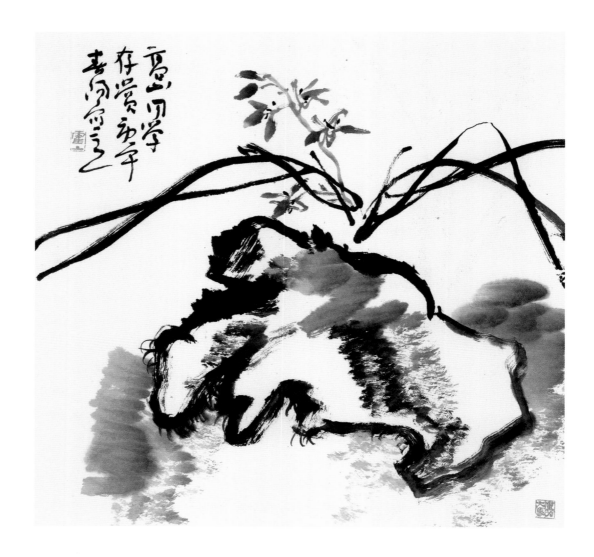

图 5.13

《兰石图》 纸本 70cm×70cm 霍春阳作

以奔放的笔墨写石，笔墨由重到浅，由湿到干，一气呵成；兰花叶子以书法用笔，用笔老辣，气韵生动，以淡墨写蕙兰花瓣姿态婀娜，石头和兰叶用笔用墨形成了鲜明的对比。

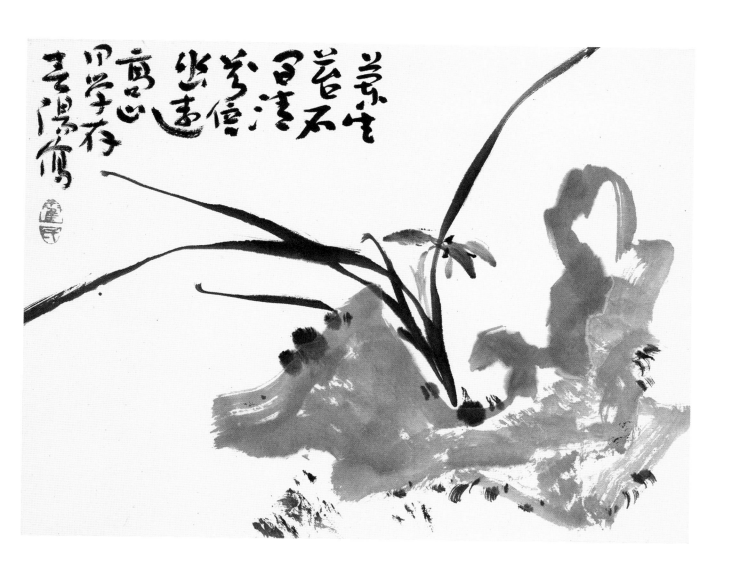

图 5.13 │ 图 5.14

图 5.14

《清芬幽远》 纸本 70cm×70cm 霍春阳作

题款："兰生苔石后，清芬倍幽远"正是此画的意境所在，一花一石一世界，
兰花用笔老辣，以淡墨写石，浓墨点苔，更突出了兰花的优美姿态。

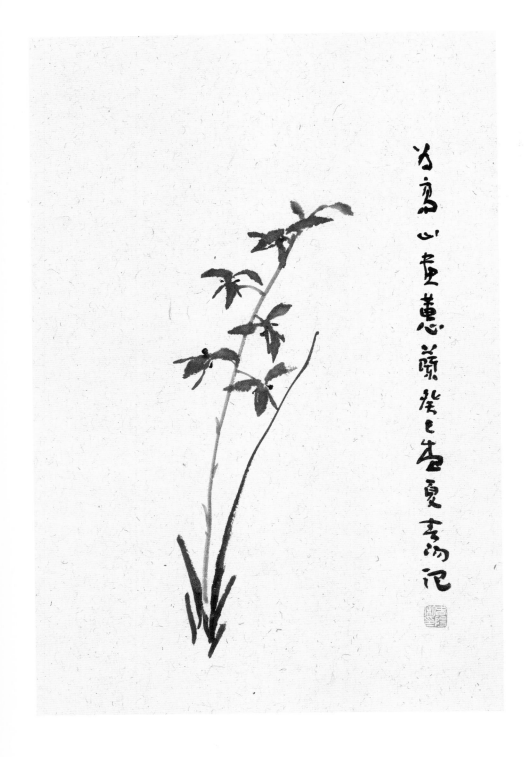

图 5.15

《蕙兰》 纸本 70cm×46cm 霍春阳作

构图简洁，兰叶长短对比强烈，蕙兰一茎多花特征明显，兰花姿态各异，俯仰自如。